U0102107

**图书在版编目（CIP）数据**

时间旅人：《水色研究会》主题日程时间管理本 /
ILA绘 . — 北京：北京美术摄影出版社，2015.2
ISBN 978-7-80501-722-8

I. ①时… II. ①I… III. ①插图（绘画）— 作品集
— 中国 — 现代 IV. ①J228.5

中国版本图书馆CIP数据核字（2014）第265611号

# 时间旅人

《水色研究会》主题日程时间管理本
SHIJIAN LÜREN
ILA　绘

出　版　北京出版集团公司
　　　　北京美术摄影出版社
地　址　北京北三环中路6号
邮　编　100120
网　址　www.bph.com.cn
总发行　北京出版集团公司
发　行　京版北美（北京）文化艺术传媒有限公司
经　销　新华书店
印　刷　鸿博昊天科技有限公司
版　次　2015年2月第1版第1次印刷
开　本　130毫米×184毫米 1/32
印　张　5.5
字　数　3千字
书　号　ISBN 978-7-80501-722-8
定　价　28.80元
质量监督电话　010-58572393

向时间的旅程说，你好

# 2015 年

## 一月

| 周一 | 周二 | 周三 | 周四 | 周五 | 周六 | 周日 |
|---|---|---|---|---|---|---|
|  |  |  | 1 | 2 | 3 | 4 |
| 5 | 6 | 7 | 8 | 9 | 10 | 11 |
| 12 | 13 | 14 | 15 | 16 | 17 | 18 |
| 19 | 20 | 21 | 22 | 23 | 24 | 25 |
| 26 | 27 | 28 | 29 | 30 | 31 |  |

## 二月

| 周一 | 周二 | 周三 | 周四 | 周五 | 周六 | 周日 |
|---|---|---|---|---|---|---|
|  |  |  |  |  |  | 1 |
| 2 | 3 | 4 | 5 | 6 | 7 | 8 |
| 9 | 10 | 11 | 12 | 13 | 14 | 15 |
| 16 | 17 | 18 | 19 | 20 | 21 | 22 |
| 23 | 24 | 25 | 26 | 27 | 28 |  |

## 三月

| 周一 | 周二 | 周三 | 周四 | 周五 | 周六 | 周日 |
|---|---|---|---|---|---|---|
|  |  |  |  |  |  | 1 |
| 2 | 3 | 4 | 5 | 6 | 7 | 8 |
| 9 | 10 | 11 | 12 | 13 | 14 | 15 |
| 16 | 17 | 18 | 19 | 20 | 21 | 22 |
| 23/30 | 24/31 | 25 | 26 | 27 | 28 | 29 |

## 四月

| 周一 | 周二 | 周三 | 周四 | 周五 | 周六 | 周日 |
|---|---|---|---|---|---|---|
|  |  | 1 | 2 | 3 | 4 | 5 |
| 6 | 7 | 8 | 9 | 10 | 11 | 12 |
| 13 | 14 | 15 | 16 | 17 | 18 | 19 |
| 20 | 21 | 22 | 23 | 24 | 25 | 26 |
| 27 | 28 | 29 | 30 |  |  |  |

## 五月

| 周一 | 周二 | 周三 | 周四 | 周五 | 周六 | 周日 |
|---|---|---|---|---|---|---|
|  |  |  |  | 1 | 2 | 3 |
| 4 | 5 | 6 | 7 | 8 | 9 | 10 |
| 11 | 12 | 13 | 14 | 15 | 16 | 17 |
| 18 | 19 | 20 | 21 | 22 | 23 | 24 |
| 25 | 26 | 27 | 28 | 29 | 30 | 31 |

## 六月

| 周一 | 周二 | 周三 | 周四 | 周五 | 周六 | 周日 |
|---|---|---|---|---|---|---|
| 1 | 2 | 3 | 4 | 5 | 6 | 7 |
| 8 | 9 | 10 | 11 | 12 | 13 | 14 |
| 15 | 16 | 17 | 18 | 19 | 20 | 21 |
| 22 | 23 | 24 | 25 | 26 | 27 | 28 |
| 29 | 30 |  |  |  |  |  |

## 七月

| 周一 | 周二 | 周三 | 周四 | 周五 | 周六 | 周日 |
|---|---|---|---|---|---|---|
|  |  | 1 | 2 | 3 | 4 | 5 |
| 6 | 7 | 8 | 9 | 10 | 11 | 12 |
| 13 | 14 | 15 | 16 | 17 | 18 | 19 |
| 20 | 21 | 22 | 23 | 24 | 25 | 26 |
| 27 | 28 | 29 | 30 | 31 |  |  |

## 八月

| 周一 | 周二 | 周三 | 周四 | 周五 | 周六 | 周日 |
|---|---|---|---|---|---|---|
|  |  |  |  |  | 1 | 2 |
| 3 | 4 | 5 | 6 | 7 | 8 | 9 |
| 10 | 11 | 12 | 13 | 14 | 15 | 16 |
| 17 | 18 | 19 | 20 | 21 | 22 | 23 |
| 24/31 | 25 | 26 | 27 | 28 | 29 | 30 |

## 九月

| 周一 | 周二 | 周三 | 周四 | 周五 | 周六 | 周日 |
|---|---|---|---|---|---|---|
|  | 1 | 2 | 3 | 4 | 5 | 6 |
| 7 | 8 | 9 | 10 | 11 | 12 | 13 |
| 14 | 15 | 16 | 17 | 18 | 19 | 20 |
| 21 | 22 | 23 | 24 | 25 | 26 | 27 |
| 28 | 29 | 30 |  |  |  |  |

## 十月

| 周一 | 周二 | 周三 | 周四 | 周五 | 周六 | 周日 |
|---|---|---|---|---|---|---|
|  |  |  | 1 | 2 | 3 | 4 |
| 5 | 6 | 7 | 8 | 9 | 10 | 11 |
| 12 | 13 | 14 | 15 | 16 | 17 | 18 |
| 19 | 20 | 21 | 22 | 23 | 24 | 25 |
| 26 | 27 | 28 | 29 | 30 | 31 |  |

## 十一月

| 周一 | 周二 | 周三 | 周四 | 周五 | 周六 | 周日 |
|---|---|---|---|---|---|---|
|  |  |  |  |  |  | 1 |
| 2 | 3 | 4 | 5 | 6 | 7 | 8 |
| 9 | 10 | 11 | 12 | 13 | 14 | 15 |
| 16 | 17 | 18 | 19 | 20 | 21 | 22 |
| 23/30 | 24 | 25 | 26 | 27 | 28 | 29 |

## 十二月

| 周一 | 周二 | 周三 | 周四 | 周五 | 周六 | 周日 |
|---|---|---|---|---|---|---|
|  | 1 | 2 | 3 | 4 | 5 | 6 |
| 7 | 8 | 9 | 10 | 11 | 12 | 13 |
| 14 | 15 | 16 | 17 | 18 | 19 | 20 |
| 21 | 22 | 23 | 24 | 25 | 26 | 27 |
| 28 | 29 | 30 | 31 |  |  |  |

# 2016 年

## 一月

| 周一 | 周二 | 周三 | 周四 | 周五 | 周六 | 周日 |
|---|---|---|---|---|---|---|
|  |  |  |  | 1 | 2 | 3 |
| 4 | 5 | 6 | 7 | 8 | 9 | 10 |
| 11 | 12 | 13 | 14 | 15 | 16 | 17 |
| 18 | 19 | 20 | 21 | 22 | 23 | 24 |
| 25 | 26 | 27 | 28 | 29 | 30 | 31 |

## 二月

| 周一 | 周二 | 周三 | 周四 | 周五 | 周六 | 周日 |
|---|---|---|---|---|---|---|
| 1 | 2 | 3 | 4 | 5 | 6 | 7 |
| 8 | 9 | 10 | 11 | 12 | 13 | 14 |
| 15 | 16 | 17 | 18 | 19 | 20 | 21 |
| 22 | 23 | 24 | 25 | 26 | 27 | 28 |
| 29 |  |  |  |  |  |  |

## 三月

| 周一 | 周二 | 周三 | 周四 | 周五 | 周六 | 周日 |
|---|---|---|---|---|---|---|
|  | 1 | 2 | 3 | 4 | 5 | 6 |
| 7 | 8 | 9 | 10 | 11 | 12 | 13 |
| 14 | 15 | 16 | 17 | 18 | 19 | 20 |
| 21 | 22 | 23 | 24 | 25 | 26 | 27 |
| 28 | 29 | 30 | 31 |  |  |  |

## 四月

| 周一 | 周二 | 周三 | 周四 | 周五 | 周六 | 周日 |
|---|---|---|---|---|---|---|
|  |  |  |  | 1 | 2 | 3 |
| 4 | 5 | 6 | 7 | 8 | 9 | 10 |
| 11 | 12 | 13 | 14 | 15 | 16 | 17 |
| 18 | 19 | 20 | 21 | 22 | 23 | 24 |
| 25 | 26 | 27 | 28 | 29 | 30 |  |

## 五月

| 周一 | 周二 | 周三 | 周四 | 周五 | 周六 | 周日 |
|---|---|---|---|---|---|---|
|  |  |  |  |  |  | 1 |
| 2 | 3 | 4 | 5 | 6 | 7 | 8 |
| 9 | 10 | 11 | 12 | 13 | 14 | 15 |
| 16 | 17 | 18 | 19 | 20 | 21 | 22 |
| 23/30 | 24/31 | 25 | 26 | 27 | 28 | 29 |

## 六月

| 周一 | 周二 | 周三 | 周四 | 周五 | 周六 | 周日 |
|---|---|---|---|---|---|---|
|  |  | 1 | 2 | 3 | 4 | 5 |
| 6 | 7 | 8 | 9 | 10 | 11 | 12 |
| 13 | 14 | 15 | 16 | 17 | 18 | 19 |
| 20 | 21 | 22 | 23 | 24 | 25 | 26 |
| 27 | 28 | 29 | 30 |  |  |  |

## 七月

| 周一 | 周二 | 周三 | 周四 | 周五 | 周六 | 周日 |
|---|---|---|---|---|---|---|
|  |  |  |  | 1 | 2 | 3 |
| 4 | 5 | 6 | 7 | 8 | 9 | 10 |
| 11 | 12 | 13 | 14 | 15 | 16 | 17 |
| 18 | 19 | 20 | 21 | 22 | 23 | 24 |
| 25 | 26 | 27 | 28 | 29 | 30 | 31 |

## 八月

| 周一 | 周二 | 周三 | 周四 | 周五 | 周六 | 周日 |
|---|---|---|---|---|---|---|
| 1 | 2 | 3 | 4 | 5 | 6 | 7 |
| 8 | 9 | 10 | 11 | 12 | 13 | 14 |
| 15 | 16 | 17 | 18 | 19 | 20 | 21 |
| 22 | 23 | 24 | 25 | 26 | 27 | 28 |
| 29 | 30 | 31 |  |  |  |  |

## 九月

| 周一 | 周二 | 周三 | 周四 | 周五 | 周六 | 周日 |
|---|---|---|---|---|---|---|
|  |  |  | 1 | 2 | 3 | 4 |
| 5 | 6 | 7 | 8 | 9 | 10 | 11 |
| 12 | 13 | 14 | 15 | 16 | 17 | 18 |
| 19 | 20 | 21 | 22 | 23 | 24 | 25 |
| 26 | 27 | 28 | 29 | 30 |  |  |

## 十月

| 周一 | 周二 | 周三 | 周四 | 周五 | 周六 | 周日 |
|---|---|---|---|---|---|---|
|  |  |  |  |  | 1 | 2 |
| 3 | 4 | 5 | 6 | 7 | 8 | 9 |
| 10 | 11 | 12 | 13 | 14 | 15 | 16 |
| 17 | 18 | 19 | 20 | 21 | 22 | 23 |
| 24/31 | 25 | 26 | 27 | 28 | 29 | 30 |

## 十一月

| 周一 | 周二 | 周三 | 周四 | 周五 | 周六 | 周日 |
|---|---|---|---|---|---|---|
|  | 1 | 2 | 3 | 4 | 5 | 6 |
| 7 | 8 | 9 | 10 | 11 | 12 | 13 |
| 14 | 15 | 16 | 17 | 18 | 19 | 20 |
| 21 | 22 | 23 | 24 | 25 | 26 | 27 |
| 28 | 29 | 30 |  |  |  |  |

## 十二月

| 周一 | 周二 | 周三 | 周四 | 周五 | 周六 | 周日 |
|---|---|---|---|---|---|---|
|  |  |  | 1 | 2 | 3 | 4 |
| 5 | 6 | 7 | 8 | 9 | 10 | 11 |
| 12 | 13 | 14 | 15 | 16 | 17 | 18 |
| 19 | 20 | 21 | 22 | 23 | 24 | 25 |
| 26 | 27 | 28 | 29 | 30 | 31 |  |

# 2017 年

## 一月

| 周一 | 周二 | 周三 | 周四 | 周五 | 周六 | 周日 |
|---|---|---|---|---|---|---|
|  |  |  |  |  |  | 1 |
| 2 | 3 | 4 | 5 | 6 | 7 | 8 |
| 9 | 10 | 11 | 12 | 13 | 14 | 15 |
| 16 | 17 | 18 | 19 | 20 | 21 | 22 |
| 23/30 | 24/31 | 25 | 26 | 27 | 28 | 29 |

## 二月

| 周一 | 周二 | 周三 | 周四 | 周五 | 周六 | 周日 |
|---|---|---|---|---|---|---|
|  |  | 1 | 2 | 3 | 4 | 5 |
| 6 | 7 | 8 | 9 | 10 | 11 | 12 |
| 13 | 14 | 15 | 16 | 17 | 18 | 19 |
| 20 | 21 | 22 | 23 | 24 | 25 | 26 |
| 27 | 28 |  |  |  |  |  |

## 三月

| 周一 | 周二 | 周三 | 周四 | 周五 | 周六 | 周日 |
|---|---|---|---|---|---|---|
|  |  | 1 | 2 | 3 | 4 | 5 |
| 6 | 7 | 8 | 9 | 10 | 11 | 12 |
| 13 | 14 | 15 | 16 | 17 | 18 | 19 |
| 20 | 21 | 22 | 23 | 24 | 25 | 26 |
| 27 | 28 | 29 | 30 | 31 |  |  |

## 四月

| 周一 | 周二 | 周三 | 周四 | 周五 | 周六 | 周日 |
|---|---|---|---|---|---|---|
|  |  |  |  |  | 1 | 2 |
| 3 | 4 | 5 | 6 | 7 | 8 | 9 |
| 10 | 11 | 12 | 13 | 14 | 15 | 16 |
| 17 | 18 | 19 | 20 | 21 | 22 | 23 |
| 24 | 25 | 26 | 27 | 28 | 29 | 30 |

## 五月

| 周一 | 周二 | 周三 | 周四 | 周五 | 周六 | 周日 |
|---|---|---|---|---|---|---|
| 1 | 2 | 3 | 4 | 5 | 6 | 7 |
| 8 | 9 | 10 | 11 | 12 | 13 | 14 |
| 15 | 16 | 17 | 18 | 19 | 20 | 21 |
| 22 | 23 | 24 | 25 | 26 | 27 | 28 |
| 29 | 30 | 31 |  |  |  |  |

## 六月

| 周一 | 周二 | 周三 | 周四 | 周五 | 周六 | 周日 |
|---|---|---|---|---|---|---|
|  |  |  | 1 | 2 | 3 | 4 |
| 5 | 6 | 7 | 8 | 9 | 10 | 11 |
| 12 | 13 | 14 | 15 | 16 | 17 | 18 |
| 19 | 20 | 21 | 22 | 23 | 24 | 25 |
| 26 | 27 | 28 | 29 | 30 |  |  |

## 七月

| 周一 | 周二 | 周三 | 周四 | 周五 | 周六 | 周日 |
|---|---|---|---|---|---|---|
|  |  |  |  |  | 1 | 2 |
| 3 | 4 | 5 | 6 | 7 | 8 | 9 |
| 10 | 11 | 12 | 13 | 14 | 15 | 16 |
| 17 | 18 | 19 | 20 | 21 | 22 | 23 |
| 24/31 | 25 | 26 | 27 | 28 | 29 | 30 |

## 八月

| 周一 | 周二 | 周三 | 周四 | 周五 | 周六 | 周日 |
|---|---|---|---|---|---|---|
|  | 1 | 2 | 3 | 4 | 5 | 6 |
| 7 | 8 | 9 | 10 | 11 | 12 | 13 |
| 14 | 15 | 16 | 17 | 18 | 19 | 20 |
| 21 | 22 | 23 | 24 | 25 | 26 | 27 |
| 28 | 29 | 30 | 31 |  |  |  |

## 九月

| 周一 | 周二 | 周三 | 周四 | 周五 | 周六 | 周日 |
|---|---|---|---|---|---|---|
|  |  |  |  | 1 | 2 | 3 |
| 4 | 5 | 6 | 7 | 8 | 9 | 10 |
| 11 | 12 | 13 | 14 | 15 | 16 | 17 |
| 18 | 19 | 20 | 21 | 22 | 23 | 24 |
| 25 | 26 | 27 | 28 | 29 | 30 |  |

## 十月

| 周一 | 周二 | 周三 | 周四 | 周五 | 周六 | 周日 |
|---|---|---|---|---|---|---|
|  |  |  |  |  |  | 1 |
| 2 | 3 | 4 | 5 | 6 | 7 | 8 |
| 9 | 10 | 11 | 12 | 13 | 14 | 15 |
| 16 | 17 | 18 | 19 | 20 | 21 | 22 |
| 23/30 | 24/31 | 25 | 26 | 27 | 28 | 29 |

## 十一月

| 周一 | 周二 | 周三 | 周四 | 周五 | 周六 | 周日 |
|---|---|---|---|---|---|---|
|  |  | 1 | 2 | 3 | 4 | 5 |
| 6 | 7 | 8 | 9 | 10 | 11 | 12 |
| 13 | 14 | 15 | 16 | 17 | 18 | 19 |
| 20 | 21 | 22 | 23 | 24 | 25 | 26 |
| 27 | 28 | 29 | 30 |  |  |  |

## 十二月

| 周一 | 周二 | 周三 | 周四 | 周五 | 周六 | 周日 |
|---|---|---|---|---|---|---|
|  |  |  |  | 1 | 2 | 3 |
| 4 | 5 | 6 | 7 | 8 | 9 | 10 |
| 11 | 12 | 13 | 14 | 15 | 16 | 17 |
| 18 | 19 | 20 | 21 | 22 | 23 | 24 |
| 25 | 26 | 27 | 28 | 29 | 30 | 31 |

# 每月计划

**本月目标**

|  | 周日 | 周一 | 周二 | 周三 |
|---|---|---|---|---|
| | | | | |
| | | | | |
| | | | | |
| | | | | |
| | | | | |

周四　　　　周五　　　　周六　　　　本月计划

**本月目标**

| 周日 | 周一 | 周二 | 周三 |
|------|------|------|------|
|      |      |      |      |
|      |      |      |      |
|      |      |      |      |
|      |      |      |      |
|      |      |      |      |

周四　　　　周五　　　　周六　　　　本月计划

## 本月目标

| | 周日 | 周一 | 周二 | 周三 |
|---|---|---|---|---|
| | | | | |
| | | | | |
| | | | | |
| | | | | |
| | | | | |

1 2 3 4 5 6 7 8 9 10 11 12

| 周四 | 周五 | 周六 | 本月计划 |
|------|------|------|----------|
|      |      |      |          |
|      |      |      |          |
|      |      |      |          |
|      |      |      |          |

# 本月目标

| | 周日 | 周一 | 周二 | 周三 |
|---|---|---|---|---|
| | | | | |
| | | | | |
| | | | | |
| | | | | |
| | | | | |

1 2 3 4 5 6 7 8 9 10 11 12

周四　　　　周五　　　　周六　　　　本月计划

本月目标

| | 周日 | 周一 | 周二 | 周三 |
|---|---|---|---|---|
| | | | | |
| | | | | |
| | | | | |
| | | | | |
| | | | | |

| 周四 | 周五 | 周六 | 本月计划 |
|---|---|---|---|

# 本月目标

| | 周日 | 周一 | 周二 | 周三 |
|---|---|---|---|---|
| | | | | |
| | | | | |
| | | | | |
| | | | | |
| | | | | |

1 2 3 4 5 6 7 8 9 10 11 12

| 周四 | 周五 | 周六 | 本月计划 |
|------|------|------|----------|
|      |      |      |          |
|      |      |      |          |
|      |      |      |          |
|      |      |      |          |
|      |      |      |          |

# 本月目标

| | 周日 | 周一 | 周二 | 周三 |
|---|---|---|---|---|
| | | | | |
| | | | | |
| | | | | |
| | | | | |
| | | | | |

1 2 3 4 5 6 7 8 9 10 11 12

| 周四 | 周五 | 周六 | 本月计划 |

# 本月目标

| 周日 | 周一 | 周二 | 周三 |
|------|------|------|------|
|      |      |      |      |
|      |      |      |      |
|      |      |      |      |
|      |      |      |      |
|      |      |      |      |

1 2 3 4 5 6 7 8 9 10 11 12

| 周四 | 周五 | 周六 | 本月计划 |
|------|------|------|----------|
|      |      |      |          |
|      |      |      |          |
|      |      |      |          |
|      |      |      |          |
|      |      |      |          |

# 本月目标

| | 周日 | 周一 | 周二 | 周三 |
|---|---|---|---|---|
| | | | | |
| | | | | |
| | | | | |
| | | | | |
| | | | | |

周四　　　周五　　　周六　　　**本月计划**

# 本月目标

| | 周日 | 周一 | 周二 | 周三 |
|---|---|---|---|---|
| | | | | |
| | | | | |
| | | | | |
| | | | | |
| | | | | |

周四　　　　周五　　　　周六　　　　　　本月计划

# 本月目标

| | 周日 | 周一 | 周二 | 周三 |
|---|---|---|---|---|
| | | | | |
| | | | | |
| | | | | |
| | | | | |
| | | | | |

| 周四 | 周五 | 周六 | 本月计划 |
|---|---|---|---|
| | | | |
| | | | |
| | | | |
| | | | |
| | | | |

# 本月目标

| | 周日 | 周一 | 周二 | 周三 |
|---|---|---|---|---|
| | | | | |
| | | | | |
| | | | | |
| | | | | |
| | | | | |

| 周四 | 周五 | 周六 | 本月计划 |

## 本月目标

| | 周日 | 周一 | 周二 | 周三 |
|---|---|---|---|---|
| | | | | |
| | | | | |
| | | | | |
| | | | | |
| | | | | |

| 周四 | 周五 | 周六 | 本月计划 |
|------|------|------|----------|
|      |      |      |          |

# 本月目标

| | 周日 | 周一 | 周二 | 周三 |
|---|---|---|---|---|
| | | | | |
| | | | | |
| | | | | |
| | | | | |
| | | | | |

| 周四 | 周五 | 周六 | 本月计划 |
|---|---|---|---|
| | | | |
| | | | |
| | | | |
| | | | |
| | | | |

# 年度目标

# 每日时间安排

# 每日时间安排一

十二时

九时

三时

六时

备忘

每日时间安排二

十二时

九时

三时

六时

备忘

## 每日时间安排三

十二时

九时

三时

六时

备忘

# 每日时间安排四

十二时

九时

三时

六时

备忘

# 每日重要事项

年　　月　　日

年　　月　　日

年　　月　　日

年　　月　　日

年　　月　　日

年　　月　　日

....................................................................................................................

....................................................................................................................

....................................................................................................................

年　　月　　日

....................................................................................................................

....................................................................................................................

....................................................................................................................

年　　月　　日

....................................................................................................................

....................................................................................................................

....................................................................................................................

年　　月　　日

....................................................................................................................

....................................................................................................................

....................................................................................................................

年　　月　　日

....................................................................................................................

....................................................................................................................

....................................................................................................................

年　　月　　日

..................................................................................

..................................................................................

..................................................................................

年　　月　　日

..................................................................................

..................................................................................

..................................................................................

年　　月　　日

..................................................................................

..................................................................................

..................................................................................

年　　月　　日

..................................................................................

..................................................................................

..................................................................................

年　　月　　日

..................................................................................

..................................................................................

..................................................................................

年　　月　　日

.....................................................................

.....................................................................

.....................................................................

年　　月　　日

.....................................................................

.....................................................................

.....................................................................

年　　月　　日

.....................................................................

.....................................................................

.....................................................................

年　　月　　日

.....................................................................

.....................................................................

.....................................................................

年　　月　　日

.....................................................................

.....................................................................

.....................................................................

年　　月　　日

年　　月　　日

年　　月　　日

年　　月　　日

年　　月　　日

年　　月　　日

年　　月　　日

年　　月　　日

年　　月　　日

年　　月　　日

年　　月　　日

..............................................................

..............................................................

..............................................................

年　　月　　日

..............................................................

..............................................................

..............................................................

年　　月　　日

..............................................................

..............................................................

..............................................................

年　　月　　日

..............................................................

..............................................................

..............................................................

年　　月　　日

..............................................................

..............................................................

..............................................................

年　　月　　日

年　　月　　日

年　　月　　日

年　　月　　日

年　　月　　日

年　　月　　日

..........................................................................................................

..........................................................................................................

..........................................................................................................

年　　月　　日

..........................................................................................................

..........................................................................................................

..........................................................................................................

年　　月　　日

..........................................................................................................

..........................................................................................................

..........................................................................................................

年　　月　　日

..........................................................................................................

..........................................................................................................

..........................................................................................................

年　　月　　日

..........................................................................................................

..........................................................................................................

..........................................................................................................

年　　月　　日

.......................................................................................................

.......................................................................................................

.......................................................................................................

年　　月　　日

.......................................................................................................

.......................................................................................................

.......................................................................................................

年　　月　　日

.......................................................................................................

.......................................................................................................

.......................................................................................................

年　　月　　日

.......................................................................................................

.......................................................................................................

.......................................................................................................

年　　月　　日

.......................................................................................................

.......................................................................................................

.......................................................................................................

年　　月　　日

..................................................................................................

..................................................................................................

..................................................................................................

年　　月　　日

..................................................................................................

..................................................................................................

..................................................................................................

年　　月　　日

..................................................................................................

..................................................................................................

..................................................................................................

年　　月　　日

..................................................................................................

..................................................................................................

..................................................................................................

年　　月　　日

..................................................................................................

..................................................................................................

..................................................................................................

年　　月　　日

．．．．．．．．．．．．．．．．．．．．．．．．．．．．．．．．．．．．．．．．．．．．．．．．．．．．．．．．．．．．．．．．．．．．．．．．．．．．．．．．．．．．．．

．．．．．．．．．．．．．．．．．．．．．．．．．．．．．．．．．．．．．．．．．．．．．．．．．．．．．．．．．．．．．．．．．．．．．．．．．．．．．．．．．．．．．．

．．．．．．．．．．．．．．．．．．．．．．．．．．．．．．．．．．．．．．．．．．．．．．．．．．．．．．．．．．．．．．．．．．．．．．．．．．．．．．．．．．．．．．

年　　月　　日

．．．．．．．．．．．．．．．．．．．．．．．．．．．．．．．．．．．．．．．．．．．．．．．．．．．．．．．．．．．．．．．．．．．．．．．．．．．．．．．．．．．．．．

．．．．．．．．．．．．．．．．．．．．．．．．．．．．．．．．．．．．．．．．．．．．．．．．．．．．．．．．．．．．．．．．．．．．．．．．．．．．．．．．．．．．．．

．．．．．．．．．．．．．．．．．．．．．．．．．．．．．．．．．．．．．．．．．．．．．．．．．．．．．．．．．．．．．．．．．．．．．．．．．．．．．．．．．．．．．．

年　　月　　日

．．．．．．．．．．．．．．．．．．．．．．．．．．．．．．．．．．．．．．．．．．．．．．．．．．．．．．．．．．．．．．．．．．．．．．．．．．．．．．．．．．．．．．

．．．．．．．．．．．．．．．．．．．．．．．．．．．．．．．．．．．．．．．．．．．．．．．．．．．．．．．．．．．．．．．．．．．．．．．．．．．．．．．．．．．．．．

．．．．．．．．．．．．．．．．．．．．．．．．．．．．．．．．．．．．．．．．．．．．．．．．．．．．．．．．．．．．．．．．．．．．．．．．．．．．．．．．．．．．．．

年　　月　　日

．．．．．．．．．．．．．．．．．．．．．．．．．．．．．．．．．．．．．．．．．．．．．．．．．．．．．．．．．．．．．．．．．．．．．．．．．．．．．．．．．．．．．．

．．．．．．．．．．．．．．．．．．．．．．．．．．．．．．．．．．．．．．．．．．．．．．．．．．．．．．．．．．．．．．．．．．．．．．．．．．．．．．．．．．．．．．

．．．．．．．．．．．．．．．．．．．．．．．．．．．．．．．．．．．．．．．．．．．．．．．．．．．．．．．．．．．．．．．．．．．．．．．．．．．．．．．．．．．．．．

年　　月　　日

．．．．．．．．．．．．．．．．．．．．．．．．．．．．．．．．．．．．．．．．．．．．．．．．．．．．．．．．．．．．．．．．．．．．．．．．．．．．．．．．．．．．．．

．．．．．．．．．．．．．．．．．．．．．．．．．．．．．．．．．．．．．．．．．．．．．．．．．．．．．．．．．．．．．．．．．．．．．．．．．．．．．．．．．．．．．．

．．．．．．．．．．．．．．．．．．．．．．．．．．．．．．．．．．．．．．．．．．．．．．．．．．．．．．．．．．．．．．．．．．．．．．．．．．．．．．．．．．．．．．

年　　月　　日

.......................................................................................

.......................................................................................

.......................................................................................

年　　月　　日

.......................................................................................

.......................................................................................

.......................................................................................

年　　月　　日

.......................................................................................

.......................................................................................

.......................................................................................

年　　月　　日

.......................................................................................

.......................................................................................

.......................................................................................

年　　月　　日

.......................................................................................

.......................................................................................

.......................................................................................

年　　月　　日

.....................................................................................

.....................................................................................

.....................................................................................

　年　　月　　日

.....................................................................................

.....................................................................................

.....................................................................................

　年　　月　　日

.....................................................................................

.....................................................................................

.....................................................................................

　年　　月　　日

.....................................................................................

.....................................................................................

.....................................................................................

　年　　月　　日

.....................................................................................

.....................................................................................

.....................................................................................

年　　月　　日

............................................................................

............................................................................

............................................................................

年　　月　　日

............................................................................

............................................................................

............................................................................

年　　月　　日

............................................................................

............................................................................

............................................................................

年　　月　　日

............................................................................

............................................................................

............................................................................

年　　月　　日

............................................................................

............................................................................

............................................................................

年　　月　　日

．．．．．．．．．．．．．．．．．．．．．．．．．．．．．．．．．．．．．．．．．．．．．．．．．．．．．．．．．．．

．．．．．．．．．．．．．．．．．．．．．．．．．．．．．．．．．．．．．．．．．．．．．．．．．．．．．．．．．．．

．．．．．．．．．．．．．．．．．．．．．．．．．．．．．．．．．．．．．．．．．．．．．．．．．．．．．．．．．．．

年　　月　　日

．．．．．．．．．．．．．．．．．．．．．．．．．．．．．．．．．．．．．．．．．．．．．．．．．．．．．．．．．．．

．．．．．．．．．．．．．．．．．．．．．．．．．．．．．．．．．．．．．．．．．．．．．．．．．．．．．．．．．．．

．．．．．．．．．．．．．．．．．．．．．．．．．．．．．．．．．．．．．．．．．．．．．．．．．．．．．．．．．．．

年　　月　　日

．．．．．．．．．．．．．．．．．．．．．．．．．．．．．．．．．．．．．．．．．．．．．．．．．．．．．．．．．．．

．．．．．．．．．．．．．．．．．．．．．．．．．．．．．．．．．．．．．．．．．．．．．．．．．．．．．．．．．．．

．．．．．．．．．．．．．．．．．．．．．．．．．．．．．．．．．．．．．．．．．．．．．．．．．．．．．．．．．．．

年　　月　　日

．．．．．．．．．．．．．．．．．．．．．．．．．．．．．．．．．．．．．．．．．．．．．．．．．．．．．．．．．．．

．．．．．．．．．．．．．．．．．．．．．．．．．．．．．．．．．．．．．．．．．．．．．．．．．．．．．．．．．．．

．．．．．．．．．．．．．．．．．．．．．．．．．．．．．．．．．．．．．．．．．．．．．．．．．．．．．．．．．．．

年　　月　　日

．．．．．．．．．．．．．．．．．．．．．．．．．．．．．．．．．．．．．．．．．．．．．．．．．．．．．．．．．．．

．．．．．．．．．．．．．．．．．．．．．．．．．．．．．．．．．．．．．．．．．．．．．．．．．．．．．．．．．．．

．．．．．．．．．．．．．．．．．．．．．．．．．．．．．．．．．．．．．．．．．．．．．．．．．．．．．．．．．．．

年　　月　　日

..................................................................................................

..................................................................................................

..................................................................................................

年　　月　　日

..................................................................................................

..................................................................................................

..................................................................................................

年　　月　　日

..................................................................................................

..................................................................................................

..................................................................................................

年　　月　　日

..................................................................................................

..................................................................................................

..................................................................................................

年　　月　　日

..................................................................................................

..................................................................................................

..................................................................................................

年　　月　　日

年　　月　　日

年　　月　　日

年　　月　　日

年　　月　　日

年　　月　　日

························································································

························································································

························································································

年　　月　　日

························································································

························································································

························································································

年　　月　　日

························································································

························································································

························································································

年　　月　　日

························································································

························································································

························································································

年　　月　　日

························································································

························································································

························································································

年　　月　　日

年　　月　　日

年　　月　　日

年　　月　　日

年　　月　　日

年　　月　　日

.......................................................................

.......................................................................

.......................................................................

年　　月　　日

.......................................................................

.......................................................................

.......................................................................

年　　月　　日

.......................................................................

.......................................................................

.......................................................................

年　　月　　日

.......................................................................

.......................................................................

.......................................................................

年　　月　　日

.......................................................................

.......................................................................

.......................................................................

年　　月　　日

年　　月　　日

年　　月　　日

年　　月　　日

年　　月　　日

年　　月　　日

年　　月　　日

年　　月　　日

年　　月　　日

年　　月　　日

年　　月　　日

.................................................................................

.................................................................................

.................................................................................

年　　月　　日

.................................................................................

.................................................................................

.................................................................................

年　　月　　日

.................................................................................

.................................................................................

.................................................................................

年　　月　　日

.................................................................................

.................................................................................

.................................................................................

年　　月　　日

.................................................................................

.................................................................................

.................................................................................

年　　月　　日

.......................................................................................

.......................................................................................

.......................................................................................

年　　月　　日

.......................................................................................

.......................................................................................

.......................................................................................

年　　月　　日

.......................................................................................

.......................................................................................

.......................................................................................

年　　月　　日

.......................................................................................

.......................................................................................

.......................................................................................

年　　月　　日

.......................................................................................

.......................................................................................

.......................................................................................

年　　月　　日

························································································ ▪

························································································ ▪

························································································ ▪

年　　月　　日

························································································ ▪

························································································ ▪

························································································ ▪

年　　月　　日

························································································ ▪

························································································ ▪

························································································ ▪

年　　月　　日

························································································ ▪

························································································ ▪

························································································ ▪

年　　月　　日

························································································ ▪

························································································ ▪

························································································ ▪

年　　月　　日

........................................................................................................

........................................................................................................

........................................................................................................

年　　月　　日

........................................................................................................

........................................................................................................

........................................................................................................

年　　月　　日

........................................................................................................

........................................................................................................

........................................................................................................

年　　月　　日

........................................................................................................

........................................................................................................

........................................................................................................

年　　月　　日

........................................................................................................

........................................................................................................

........................................................................................................

年　　月　　日

年　　月　　日

年　　月　　日

年　　月　　日

年　　月　　日

年　　月　　日

年　　月　　日

年　　月　　日

年　　月　　日

年　　月　　日

年　　月　　日

......................................................................................

......................................................................................

......................................................................................

年　　月　　日

......................................................................................

......................................................................................

......................................................................................

年　　月　　日

......................................................................................

......................................................................................

......................................................................................

年　　月　　日

......................................................................................

......................................................................................

......................................................................................

年　　月　　日

......................................................................................

......................................................................................

......................................................................................

年　　月　　日

·····································

·····································

·····································

年　　月　　日

·····································

·····································

·····································

年　　月　　日

·····································

·····································

·····································

年　　月　　日

·····································

·····································

·····································

年　　月　　日

·····································

·····································

·····································

年　　月　　日

年　　月　　日

年　　月　　日

年　　月　　日

年　　月　　日

年　　月　　日

.....................................................................................

.....................................................................................

.....................................................................................

年　　月　　日

.....................................................................................

.....................................................................................

.....................................................................................

年　　月　　日

.....................................................................................

.....................................................................................

.....................................................................................

年　　月　　日

.....................................................................................

.....................................................................................

.....................................................................................

年　　月　　日

.....................................................................................

.....................................................................................

.....................................................................................

年　　月　　日

年　　月　　日

年　　月　　日

年　　月　　日

年　　月　　日

年　　月　　日

..................................................................................................

..................................................................................................

..................................................................................................

年　　月　　日

..................................................................................................

..................................................................................................

..................................................................................................

年　　月　　日

..................................................................................................

..................................................................................................

..................................................................................................

年　　月　　日

..................................................................................................

..................................................................................................

..................................................................................................

年　　月　　日

..................................................................................................

..................................................................................................

..................................................................................................

年　　月　　日

年　　月　　日

年　　月　　日

年　　月　　日

年　　月　　日

年　　月　　日

...........................................................................................

...........................................................................................

...........................................................................................

年　　月　　日

...........................................................................................

...........................................................................................

...........................................................................................

年　　月　　日

...........................................................................................

...........................................................................................

...........................................................................................

年　　月　　日

...........................................................................................

...........................................................................................

...........................................................................................

年　　月　　日

...........................................................................................

...........................................................................................

...........................................................................................

年　　月　　日

年　　月　　日

年　　月　　日

年　　月　　日

年　　月　　日

年　　　月　　　日

......................................................................................

......................................................................................

......................................................................................

年　　　月　　　日

......................................................................................

......................................................................................

......................................................................................

年　　　月　　　日

......................................................................................

......................................................................................

......................................................................................

年　　　月　　　日

......................................................................................

......................................................................................

......................................................................................

年　　　月　　　日

......................................................................................

......................................................................................

......................................................................................

年　　月　　日

........................................................................................

........................................................................................

........................................................................................

年　　月　　日

........................................................................................

........................................................................................

........................................................................................

年　　月　　日

........................................................................................

........................................................................................

........................................................................................

年　　月　　日

........................................................................................

........................................................................................

........................................................................................

年　　月　　日

........................................................................................

........................................................................................

........................................................................................

年　　月　　日

<br>

<br>

<br>

年　　月　　日

<br>

<br>

<br>

年　　月　　日

<br>

<br>

<br>

年　　月　　日

<br>

<br>

<br>

年　　月　　日

<br>

<br>

<br>

年　　月　　日

.......................................................................................

.......................................................................................

.......................................................................................

　年　　月　　日

.......................................................................................

.......................................................................................

.......................................................................................

　年　　月　　日

.......................................................................................

.......................................................................................

.......................................................................................

　年　　月　　日

.......................................................................................

.......................................................................................

.......................................................................................

　年　　月　　日

.......................................................................................

.......................................................................................

.......................................................................................

年　　月　　日

年　　月　　日

年　　月　　日

年　　月　　日

年　　月　　日

年　　月　　日

年　　月　　日

年　　月　　日

年　　月　　日

年　　月　　日

年　　月　　日

...........................................................................................................

...........................................................................................................

...........................................................................................................

年　　月　　日

...........................................................................................................

...........................................................................................................

...........................................................................................................

年　　月　　日

...........................................................................................................

...........................................................................................................

...........................................................................................................

年　　月　　日

...........................................................................................................

...........................................................................................................

...........................................................................................................

年　　月　　日

...........................................................................................................

...........................................................................................................

...........................................................................................................

年　　月　　日

........................................................................................................................ ▢

........................................................................................................................ ▢

........................................................................................................................ ▢

年　　月　　日

........................................................................................................................ ▢

........................................................................................................................ ▢

........................................................................................................................ ▢

年　　月　　日

........................................................................................................................ ▢

........................................................................................................................ ▢

........................................................................................................................ ▢

年　　月　　日

........................................................................................................................ ▢

........................................................................................................................ ▢

........................................................................................................................ ▢

年　　月　　日

........................................................................................................................ ▢

........................................................................................................................ ▢

........................................................................................................................ ▢

年　　月　　日

........................................................................................................................

........................................................................................................................

........................................................................................................................

年　　月　　日

........................................................................................................................

........................................................................................................................

........................................................................................................................

年　　月　　日

........................................................................................................................

........................................................................................................................

........................................................................................................................

年　　月　　日

........................................................................................................................

........................................................................................................................

........................................................................................................................

年　　月　　日

........................................................................................................................

........................................................................................................................

........................................................................................................................

年　　月　　日

..............................................................................

..............................................................................

..............................................................................

年　　月　　日

..............................................................................

..............................................................................

..............................................................................

年　　月　　日

..............................................................................

..............................................................................

..............................................................................

年　　月　　日

..............................................................................

..............................................................................

..............................................................................

年　　月　　日

..............................................................................

..............................................................................

..............................................................................

年　　月　　日

年　　月　　日

年　　月　　日

年　　月　　日

年　　月　　日

年　　月　　日

........................................................................

........................................................................

........................................................................

　年　　月　　日

........................................................................

........................................................................

........................................................................

　年　　月　　日

........................................................................

........................................................................

........................................................................

　年　　月　　日

........................................................................

........................................................................

........................................................................

　年　　月　　日

........................................................................

........................................................................

........................................................................

年　　月　　日

..................................................

..................................................

..................................................

年　　月　　日

..................................................

..................................................

..................................................

年　　月　　日

..................................................

..................................................

..................................................

年　　月　　日

..................................................

..................................................

..................................................

年　　月　　日

..................................................

..................................................

..................................................

年　　月　　日

年　　月　　日

年　　月　　日

年　　月　　日

年　　月　　日

年　　月　　日

..................................................................................

..................................................................................

..................................................................................

年　　月　　日

..................................................................................

..................................................................................

..................................................................................

年　　月　　日

..................................................................................

..................................................................................

..................................................................................

年　　月　　日

..................................................................................

..................................................................................

..................................................................................

年　　月　　日

..................................................................................

..................................................................................

..................................................................................

年　　月　　日

························································································

························································································

························································································

年　　月　　日

························································································

························································································

························································································

年　　月　　日

························································································

························································································

························································································

年　　月　　日

························································································

························································································

························································································

年　　月　　日

························································································

························································································

························································································

年　　月　　日

......................................................................................

......................................................................................

......................................................................................

年　　月　　日

......................................................................................

......................................................................................

......................................................................................

年　　月　　日

......................................................................................

......................................................................................

......................................................................................

年　　月　　日

......................................................................................

......................................................................................

......................................................................................

年　　月　　日

......................................................................................

......................................................................................

......................................................................................

年　　月　　日

.......................................................................................

.......................................................................................

.......................................................................................

年　　月　　日

.......................................................................................

.......................................................................................

.......................................................................................

年　　月　　日

.......................................................................................

.......................................................................................

.......................................................................................

年　　月　　日

.......................................................................................

.......................................................................................

.......................................................................................

年　　月　　日

.......................................................................................

.......................................................................................

.......................................................................................

年　　月　　日

年　　月　　日

年　　月　　日

年　　月　　日

年　　月　　日

年　　月　　日

年　　月　　日

年　　月　　日

年　　月　　日

年　　月　　日

年　　月　　日

........................................................................................................

........................................................................................................

........................................................................................................

年　　月　　日

........................................................................................................

........................................................................................................

........................................................................................................

年　　月　　日

........................................................................................................

........................................................................................................

........................................................................................................

年　　月　　日

........................................................................................................

........................................................................................................

........................................................................................................

年　　月　　日

........................................................................................................

........................................................................................................

........................................................................................................

年　　月　　日

年　　月　　日

年　　月　　日

年　　月　　日

年　　月　　日

年　　月　　日

年　　月　　日

年　　月　　日

年　　月　　日

年　　月　　日

年　　月　　日

年　　月　　日

年　　月　　日

年　　月　　日

年　　月　　日

年　　月　　日

::::::::::::::::::::::::::::::::::::::::::::::::::::::::::::::::::::::::::::::::::

::::::::::::::::::::::::::::::::::::::::::::::::::::::::::::::::::::::::::::::::::

::::::::::::::::::::::::::::::::::::::::::::::::::::::::::::::::::::::::::::::::::

年　　月　　日

::::::::::::::::::::::::::::::::::::::::::::::::::::::::::::::::::::::::::::::::::

::::::::::::::::::::::::::::::::::::::::::::::::::::::::::::::::::::::::::::::::::

::::::::::::::::::::::::::::::::::::::::::::::::::::::::::::::::::::::::::::::::::

年　　月　　日

::::::::::::::::::::::::::::::::::::::::::::::::::::::::::::::::::::::::::::::::::

::::::::::::::::::::::::::::::::::::::::::::::::::::::::::::::::::::::::::::::::::

::::::::::::::::::::::::::::::::::::::::::::::::::::::::::::::::::::::::::::::::::

年　　月　　日

::::::::::::::::::::::::::::::::::::::::::::::::::::::::::::::::::::::::::::::::::

::::::::::::::::::::::::::::::::::::::::::::::::::::::::::::::::::::::::::::::::::

::::::::::::::::::::::::::::::::::::::::::::::::::::::::::::::::::::::::::::::::::

年　　月　　日

::::::::::::::::::::::::::::::::::::::::::::::::::::::::::::::::::::::::::::::::::

::::::::::::::::::::::::::::::::::::::::::::::::::::::::::::::::::::::::::::::::::

::::::::::::::::::::::::::::::::::::::::::::::::::::::::::::::::::::::::::::::::::

年　　月　　日

年　　月　　日

年　　月　　日

年　　月　　日

年　　月　　日

年　　月　　日

..................................................................................................................................

..................................................................................................................................

..................................................................................................................................

年　　月　　日

..................................................................................................................................

..................................................................................................................................

..................................................................................................................................

年　　月　　日

..................................................................................................................................

..................................................................................................................................

..................................................................................................................................

年　　月　　日

..................................................................................................................................

..................................................................................................................................

..................................................................................................................................

年　　月　　日

..................................................................................................................................

..................................................................................................................................

..................................................................................................................................

年　　　月　　　日

年　　　月　　　日

年　　　月　　　日

年　　　月　　　日

年　　　月　　　日

年　　月　　日

　　年　　月　　日

　　年　　月　　日

　　年　　月　　日

　　年　　月　　日

年　　月　　日

.............................................................................

.............................................................................

.............................................................................

年　　月　　日

.............................................................................

.............................................................................

.............................................................................

年　　月　　日

.............................................................................

.............................................................................

.............................................................................

年　　月　　日

.............................................................................

.............................................................................

.............................................................................

年　　月　　日

.............................................................................

.............................................................................

.............................................................................

年　　　月　　　日

................................................................

................................................................

................................................................

　年　　　月　　　日

................................................................

................................................................

................................................................

　年　　　月　　　日

................................................................

................................................................

................................................................

　年　　　月　　　日

................................................................

................................................................

................................................................

　年　　　月　　　日

................................................................

...........　...............................................

................................................................

年　　月　　日

　　年　　月　　日

　　年　　月　　日

　　年　　月　　日

　　年　　月　　日

年　　月　　日

..............................................................................　　▨

..............................................................................　　▨

..............................................................................　　▨

年　　月　　日

..............................................................................　　▨

..............................................................................　　▨

..............................................................................　　▨

年　　月　　日

..............................................................................　　▨

..............................................................................　　▨

..............................................................................　　▨

年　　月　　日

..............................................................................　　▨

..............................................................................　　▨

..............................................................................　　▨

年　　月　　日

..............................................................................　　▨

..............................................................................　　▨

..............................................................................　　▨

年　　月　　日

........................................................................................................　□
........................................................................................................　□
........................................................................................................　□

年　　月　　日

........................................................................................................　□
........................................................................................................　□
........................................................................................................　□

年　　月　　日

........................................................................................................　□
........................................................................................................　□
........................................................................................................　□

年　　月　　日

........................................................................................................　□
........................................................................................................　□
........................................................................................................　□

年　　月　　日

........................................................................................................　□
........................................................................................................　□
........................................................................................................　□

# 自由记绘

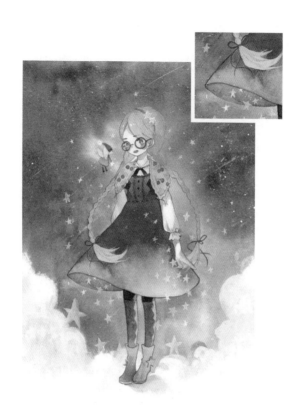

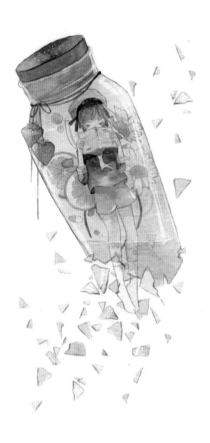

感谢使用